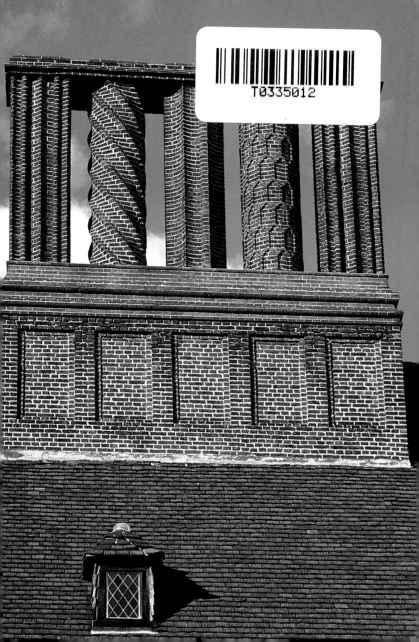

La historia del palacio Cecilienhof se remonta al año 1905, en el que el sucesor al trono, el príncipe heredero Guillermo de Prusia, se casó con la duquesa Cecilia de Mecklemburgo-Schwerin. Al principio de su matrimonio, los príncipes herederos vivieron durante los meses de verano en el cercano Palacio de Mármol, a la orilla del lago Heiliger, construido entre los años 1787–1790 siguiendo los diseños de *Carl von Gontard* para el sucesor de Federico el Grande, el rey Federico Guillermo II. El edificio, protegido como monumento, así como la falta de posibilidades de instalar en él equipos sanitarios modernos, llevaron rápidamente a crear planes para una residencia nueva y acorde con la posición de los príncipes herederos. Después de que el intento de reforma y ampliación del palacio Babelsberg fracasara por sus altos costes, el emperador Guillermo II ordenó el 19 de diciembre de 1912 la creación de un fondo para la nueva construcción de un palacio en el parque Neuer Garten. El propio príncipe heredero puso la primera piedra de su futura residencia el 6 de mayo de 1913, el día de su trigésimo primer cumpleaños. Poco antes del estallido de la Primera Guerra Mundial, el 13 de abril de 1914, la entidad de los Saalecker Werkstätten y el Ministerio de la Casa Real firmaron un contrato por el que se preveía un total de 1 498 000 marcos estatales de la época

y se establecía como fecha de finalización de las obras el 1 de octubre de 1915. Se encargó la proyectación y la ejecución de las obras al arquitecto *Paul Schultze-Naumburg,* con gran experiencia en la construcción de villas, que en 1904 había fundado en Turingia los Saalecker Werkstätten y en 1912

Paul Schultze-Naumburg (1869–1949)

Plano del diseño de la fachada este de los Saalecker Werkstätten, 1913

había emprendido un viaje académico a Inglaterra y Escocia en compañía del mayordomo mayor del príncipe heredero, el conde Bismarck-Bohlen.

Al parecer, la predilección del príncipe heredero por el estilo de vida y la arquitectura inglesa, así como su viaje a Inglaterra en 1911, dieron el impulso para la construcción de una casa de campo en estilo Tudor. No obstante, el palacio Cecilienhof no sigue ningún modelo concreto, sino que más bien se tomaron los típicos elementos de las fachadas, como los frontones, los miradores y las chimeneas ornamentales, y se utilizaron los materiales tradicionales como la madera, los guijarros y el ladrillo.

El palacio dispone de casi 180 salas agrupadas en torno a cinco patios interiores y se equipó para su uso durante todo el año con una moderna calefacción central así como numerosos baños y cámaras de servicio. Al estallar la Primera Guerra Mundial, fue necesario interrumpir las obras, que sin embargo se pudieron retomar a principios de 1915 con el diseño de los interiores.

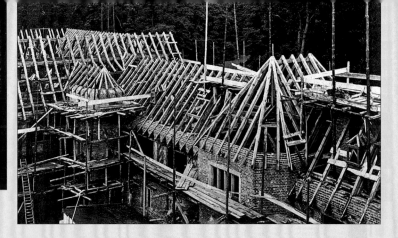

Para el equipamiento de las imponentes estancias residenciales se contrató a artistas y arquitectos de renombre, como *Joseph Wackerle* y *Paul Ludwig Troost*. La princesa heredera se trasladó al palacio, que aún no estaba completamente terminado, el 14 de agosto de 1917, pues era su deseo dar a luz a su sexta hija en él. Los trabajos de construcción se continuaron hasta 1918 y se terminó justo cuando empezó la Revolución de Noviembre en Alemania y se produjo la caída de la monarquía el 9 de noviembre de 1918. Con ello, el palacio Cecilienhof es la obra más reciente, pero también la última llevada a cabo en el periodo del reinado de los Hohenzollern, y constituye un importante punto álgido en la historia del arte de la arquitectura palaciega desarrollada a partir del siglo XVII en Berlín y Potsdam.

La princesa heredera resistió con sus hijos en el Cecilienhof hasta el 26 de noviembre de 1920, y

Vista de la construcción del techo durante el periodo de construcción, 1914

Paul Ludwig Troost (1878–1934)

Palacio Cecilienhof, patio de honor, en torno a 1920

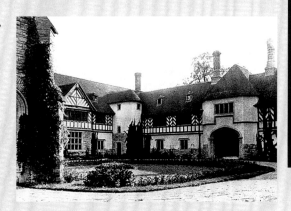

después trasladó su residencia principal a Olesnica, en Silesia, cerca de Breslavia, mientras que sus dos hijos mayores, los príncipes Guillermo y Luis Fernando, se quedaron en Potsdam para mantener el derecho de usufructo. El príncipe heredero Guillermo se trasladó el 13 de noviembre de 1918 a Holanda, país neutral, donde se instaló en la solitaria isla de Wieringen, en el Mar del Norte. La pequeña isla fue su lugar de exilio hasta 1923. En ella, solo pudo recibir unas pocas visitas de su esposa, si bien pronto trabó amistad con la población local. En el otoño de 1921, se encontró allí con Gustav Stresemann, a quien expresó el deseo de poder volver a Alemania como un ciudadano corriente. Tras el nombramiento de Stresemann como canciller del Reich el 13 de agosto de 1923, el príncipe heredero obtuvo el permiso para volver a Alemania, si bien con la condición de mantenerse alejado de cualquier actividad política. El 9 de noviembre de 1923, abandonó su destierro y se dirigió primero a Olesnica, donde la familia pudo celebrar unida la Navidad por primera vez en cinco años. Poco después, la pareja de príncipes herederos decidió volver a trasladarse a Potsdam. Si bien el Cecilienhof, al igual que todos los demás palacios, había

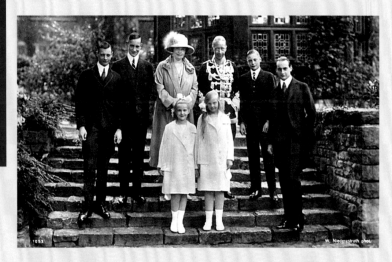

Familia de los príncipes herederos, 1927

sido nacionalizado, el príncipe heredero obtuvo un derecho de usufructo limitado a tres generaciones tomando como base la „Ley de liquidación patrimonial entre el Estado de Prusia y los miembros de la Casa Real de Prusia anteriormente en el gobierno". Antes, en el marco de un „Referéndum sobre la expropiación sin compensación de los príncipes" fracasado del 20 de junio de 1926, la llamada „indemnización a los príncipes", la situación del patrimonio de la casa Hohenzollern había mejorado considerablemente, de tal manera que la familia de los príncipes herederos pudo volver pronto a una vida acomodada.

El palacio Cecilienhof no solo se convirtió en el punto de encuentro de la alta sociedad de Berlín y Potsdam, sino también en un lugar predilecto para artistas y políticos de renombre. Entre los conocidos invitados se encontraron los actores Max Reinhard y Otto Gebühr, así como la pianista Elly Ney y el director de orquesta Wilhelm Furtwängler. También el joven Herbert von Karajan aceptó una invitación de los príncipes herederos. Además de conocidos diplomá-

ticos y embajadores de numerosos países, también visitaron con frecuencia el palacio militares de alto rango y grandes industriales que gozaban de gran reconocimiento.

Cuando los nacionalsocialistas alcanzaron el poder, el príncipe heredero albergó la esperanza de poder volver a implicarse activamente en la política. Ya en 1926, recibió por primera vez a Adolf Hitler en el Cecilienhof y más tarde también a otros políticos del Tercer Reich, como Göring, Goebbels y Ribbentroop, así como al dictador italiano Mussolini. Con ello, Wilhelm mostró abiertamente su simpatía por las ideologías nacionalsocialistas. Después de que fracasara su intento de presentarse como candidato contra Hindenburg en lugar de Hitler en las elecciones presidenciales de 1932, como protesta de su padre, Guillermo II, que vivía en el exilio, apoyó con una convocatoria personal de elecciones el ascenso de Hitler al puesto de canciller del Reich. El 21 de marzo de 1933, el „Día de Potsdam", el príncipe heredero participó de forma oficial en los festejos de inauguración del recién elegido Reichstag en la iglesia Garnisonkirche y se sentó detrás del tradicional asiento del emperador, que se había quedado vacío.

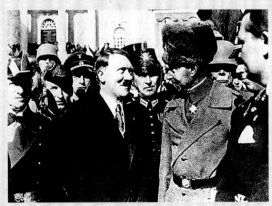

Príncipe heredero Guillermo con Hitler ante la Garnisonkirche el „Día de Potsdam", el 21 de marzo de 1933.

7

El mismo día, Hitler le visitó de nuevo en el palacio Cecilienhof. No obstante, en su tercer y último encuentro en 1935 se produjo un enfrentamiento, puesto que Hitler rechazó categóricamente el deseo de Guillermo de que se restaurase la dinastía Hohenzollern. Como consecuencia de ello, el príncipe heredero fue distanciándose cada vez más de los nacionalsocialistas, pero tuvo que reconocer que su esperanza de restablecer la monarquía no podría ser cumplida y que él mismo seguiría sin tener influencia alguna. A pesar de ello, no se unió a la resistencia de generales líderes de la Wehrmacht que se estaba formando y no estuvo implicado en el atentado contra Hitler del 20 de julio de 1944. Asimismo, aconsejó a su segundo hijo, el príncipe Luis Fernando, que no se uniera a los miembros del movimiento. Sin embargo, tan solo la sospecha de implicación de los Hohenzollern en la conspiración fue suficiente para que el príncipe heredero fuera puesto bajo la supervisión de la Gestapo y que se vigilara el palacio Cecilienhof.

La princesa heredera Cecilia, por el contrario, se comprometió con diversas asociaciones de beneficencia y, entre otras cosas, asumió el patrocinio de la „Asociación Reina Luisa". Tras la disolución de estas asociaciones por parte de los nacionalsocialistas y, con ello, la pérdida de todos los cargos, solo las fiestas familiares ofrecían la ocasión para realizar comparecencias públicas. Uno de estos acontecimientos fue la boda del príncipe Luis Fernando con Kira de Rusia, la hija menor del gran duque Cirilo, a la cabeza de la casa Romanov, que tuvo lugar el 2 de mayo de 1938 en el palacio Cecilienhof. Dos años más tarde, el 26 de mayo de 1940, fallecía el primogénito de los príncipes herederos, el príncipe Guillermo, después de sufrir graves heridas en el frente en Francia tres días antes.

El 16 de enero de 1945, debido a sus molestias hepáticas y biliares, el príncipe heredero se dirigió

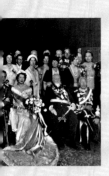

Boda del príncipe
Luis Fernando con
Kira de Rusia,
2 de mayo de 1938

a un tratamiento en Oberstdorf, en Baviera, y desde allí se desplazó a la localidad austriaca de Baad, donde fue detenido por tropas francesas. Eligió como futuro lugar de residencia Hechingen (Baden-Württemberg), donde murió el 20 de julio de 1951 en una casa a los pies del castillo de los Hohenzollern. La princesa heredera abandonó Potsdam el 1 de febrero de 1945 y encontró una morada provisional en la Villa Fürstenhof, en Bad Kissingen (Baviera). A pesar de que adquirió una casa propia en Stuttgart en 1952, se despidió del mundo el 6 de mayo de 1954, día del cumpleaños de su marido, durante un viaje a Bad Kissingen. La pareja había tomado caminos separados al término de la Segunda Guerra Mundial, después de llevar años viviendo separada en el ámbito privado. Su último encuentro tuvo lugar el 21 de junio de 1949 con motivo de la boda de su hija más joven, la princesa Cecilie, con el arquitecto de interiores estadounidense Clyde K. Harris, la cual se celebró en Hechingen.

El tercer hijo, el príncipe Huberto, sufrió el 8 de abril de 1950 una perforación mortal del apéndice en Windhoek, en la actual Namibia. Su hermano menor, el príncipe Federico, se mudó en 1937 a Inglaterra y se desposó con Lady Brigid Guinness, hija del famoso propietario de la cervecería de Dublín. La hija mayor del matrimonio real, la princesa Alejandrina, sufría síndrome de Down, pero siempre permaneció bajo la tutela de la familia hasta que trasladó su residencia al lago de Starnberg en 1936.

Después de que, el 12 de abril de 1945, el palacio Cecilienhof tuviera que ser abandonado debido al avance del Ejército Rojo y que se tuviera que dejar todo el precioso mobiliario así como las valiosas obras de arte, fue tomado por las tropas soviéticas el 26 de abril de 1945 y poco después se seleccionó y preparó como ubicación para la cumbre de las potencias vencedoras de la Segunda Guerra Mundial.

Historia previa

Fue el acto que puso fin a la Segunda Guerra Mundial en Europa: la Conferencia de Potsdam, celebrada del 17 de julio al 2 de agosto de 1945 en el palacio Cecilienhof. Los Estados Unidos de América, la Unión Soviética y el Reino Unido se encontraron una vez más para regular la posguerra en Alemania y Europa. Esta alianza por intereses, que había comenzado con la prestación de ayuda en forma de productos industriales y de armamento necesarios para la Unión Soviética, se mantuvo durante cuatro años. Desde el ataque de la Alemania de Hitler a la Unión Soviética en junio de 1941 se había producido una verdadera maratón de conferencias entre las tres potencias. El presidente de los EE. UU. Roosevelt, el generalísimo Stalin y el primer ministro Churchill se fueron encontrando sin llegar a coincidir juntos, llevaron a cabo negociaciones sobre los objetivos de la guerra en Moscú, Washington, El Cairo y Casablanca y hablaron de los siguientes pasos militares a seguir en común.

El primer encuentro personal de los „tres grandes" tuvo lugar del 28 de noviembre al 1 de diciembre de 1943 en Teherán. Teniendo en cuenta los éxitos sovié-

Stalin, Roosevelt y Churchill en Teherán, 1943

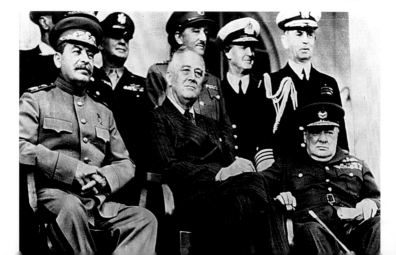

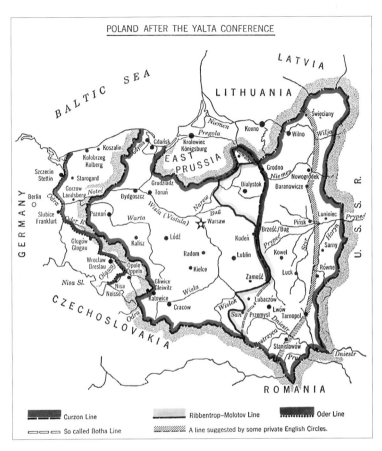

POLAND AFTER THE YALTA CONFERENCE

Legend:
- Curzon Line
- So called Botha Line
- Ribbentrop–Molotov Line
- A line suggested by some private English Circles.
- Oder Line

Desplazamiento al oeste de Polonia

ticos en Stalingrado y Kursk, la capitulación alemana en el Norte de África y el desembarco aliado en Italia, se empezaron a ocupar ya de los planes de posguerra para Alemania. Se vio rápidamente que los cambios en las fronteras afectarían a Alemania y a Polonia por igual. La futura frontera oriental de Polonia con la Unión Soviética debía pasar a lo largo de la llamada Línea Curzon. La pérdida de territorio de Polonia, de

11

más de 170 000 kilómetros cuadrados, quería compensarse con un „desplazamiento al oeste" del país hasta el río Oder. El norte de Prusia Oriental y Königsberg (Kaliningrado) se previeron como expansión del territorio de la Unión Soviética.

El punto de vista en común de los „tres grandes" era, asimismo, dividir Alemania en varios estados pequeños. Austria recuperaría su soberanía volviendo a las fronteras de 1937. Al final de la conferencia, Stalin obtuvo de los aliados occidentales la confirmación que le permitía llevar a cabo sus planes principales, esto es, abrir un segundo frente en Francia. Cuando en junio de 1944, con la operación „Overlord", comenzó finalmente el ansiado movimiento de pinza contra el Reich alemán, la situación política del poder en Europa cambió a un ritmo vertiginoso. Hasta finales de 1944, Stalin controló prácticamente todo el este de Europa, mientras que los aliados occidentales pudieron liberar Francia y Bélgica y llegaron hasta el Rin. Esto hizo necesaria la discusión acerca del establecimiento de zonas de influencia en Europa, pero supuso al mismo tiempo una carga para la alianza. Puesto que las conversaciones bilaterales que tuvieron lugar sobre ello entre Stalin y Churchill no dieron como resultado nada en firme, se hizo indispensable una nueva cumbre a tres bandas.

Del 4 al 11 de febrero de 1945, los „tres grandes" se reunieron en Yalta, en Crimea. Proclamaron la „Declaración sobre la Europa liberada", en la que se comprometían a garantizar el derecho de autodeterminación de los pueblos sobre la base de la Carta del Atlántico. En especial en el caso de Polonia, existían graves diferencias de opinión. El Comité de Lublin, prosoviético y comunista, compitió con el gobierno civil de Polonia exiliado en Londres para hacerse con el poder de representación del país en solitario. Tras unas arduas negociaciones, las tres grandes potencias acordaron la formación de un „Gobierno Provi-

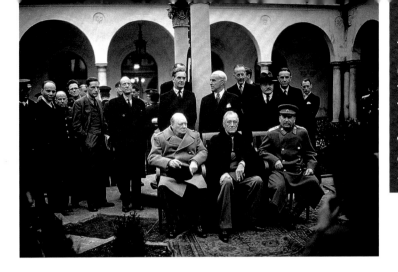

Conferencia de Yalta, febrero de 1945

sional Polaco de Unidad Nacional" formado por representantes de ambos bandos. Mientras que, en el papel, se llegó a un acuerdo, ya se indicó con vistas al futuro que Polonia se convertiría en un precedente sociopolítico. La concepción democrática occidental se enfrentó con el modelo socialista de „democracias populares" propagado por Stalin.

Teniendo ante sus ojos una victoria segura frente a Hitler, los aliados acordaron dividir Alemania en cuatro zonas de ocupación, incluyendo así a Francia.

En la cuestión de las reparaciones de guerra que tendría que pagar Alemania, se llegó a un acuerdo formal. Si bien se nombró una suma concreta por valor de 20 000 millones de dólares estadounidenses, esta se convirtió en unos de los puntos de discusión para la continuación del trabajo de la Comisión de Reparaciones de Moscú. También en este punto resultó difícil unificar los puntos de vista opuestos.

Por el contrario, en otro tema había unanimidad absoluta: debía finalizarse la guerra contra Japón con la ayuda de tropas soviéticas. Stalin aseguró que su país entraría en guerra en el Pacífico como máximo

tres meses después del fin de la guerra en Europa. Juntos acordaron también la fundación de las Naciones Unidas, la futura organización para la paz, que tomaría como base la Carta del Atlántico de 1941. Con ello, los Estados Unidos pudieron llevar a buen término un importante objetivo de guerra aún en vida de Roosevelt, que se encontraba gravemente enfermo. Por el contrario, el presidente estadounidense no pudo ver la firma de la Carta de las Naciones Unidas el 26 de junio de 1945. Falleció el 12 de abril de 1945. Le sucedió el vicepresidente Harry S. Truman, cuya inexperiencia en asuntos exteriores y su postura sin disposición a aceptar compromisos frente a Stalin dificultarían las futuras negociaciones.

Preparativos

Con la „Declaración de Berlín" del 5 de junio de 1945, las cuatro potencias vencedoras asumieron el máximo poder de gobierno en Alemania. Sobre esta base pudieron asegurarse los problemas más urgentes, como el mantenimiento del orden y la administración del país. Las grandes cuestiones de la política de posguerra, por el contrario, debían ser resueltas por los jefes de Estado y de gobierno en el transcurso de un encuentro personal.

Así se llegó a la última y más larga conferencia de los „tres grandes". Su nombre oficial fue „Conferencia de Berlín", pues se había planeado la capital alemana como lugar para las reuniones. Pero la inmensa destrucción que reinaba hizo que fuera necesario trasladarse a la cercana Potsdam.

Los palacios y parques históricos se habían mantenido bastante bien conservados, y, de este modo, se optó por el palacio Cecilienhof, en el Neuer Garten. Situado entre los lagos Jungfernsee y Heiliger See, el palacio también era un lugar ideal para conferencias

Comitiva de automóviles del presidente Truman ante el palacio Cecilienhof

desde los puntos de vista técnico y de seguridad. El cercano aeropuerto de Berlín-Gatow ofrecía la infraestructura adecuada. Se alojó a los varios cientos de hombres que conformaban las delegaciones en el barrio de Babelsberg de Potsdam. Este y el palacio Cecilienhof fueron divididos en un sector estadounidense, uno soviético y uno británico. Cada delegación utilizaba una entrada separada al lugar de la conferencia.

Puesto que Potsdam se encontraba en la zona de ocupación soviética, la organización de los preparativos quedó en manos del Ejército Rojo. Se restablecieron los conductos de agua y electricidad y la red de calles, así como la canalización, pues todo estaba destruido. Incluso se llevaron a cabo nuevas plantaciones en los parques de Potsdam (como la estrella roja soviética hecha de geranios en el patio de honor

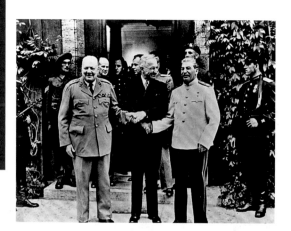

Los „tres grandes"
en Potsdam

del palacio Cecilienhof). En el palacio en sí, hubo que conformarse con el establecimiento de 36 salas y un salón de conferencias. Los muebles necesarios fueron traídas de palacios y villas de Berlín y Potsdam.

Un „recién llegado" (Truman) y dos „viejos conocidos" (Stalin y Churchill) dieron comienzo a la maratón de negociaciones con el nombre en clave „Terminal" el 17 de julio de 1945.

Resoluciones

En trece sesiones con negociaciones a veces acaloradas, pero también difíciles, se trató nada más y nada menos que el nuevo orden de Europa y la gestión de la política y la economía en Alemania en el futuro. La unanimidad fue imperante en la resolución de la „desnazificación". Se prohibió el partido NSDAP y se abolieron las leyes nazis. Como consecuencia directa, en noviembre de 1945 comenzaron los procesos contra los principales criminales de guerra del Tercer Reich ante el Tribunal Militar Internacional de Núremberg.

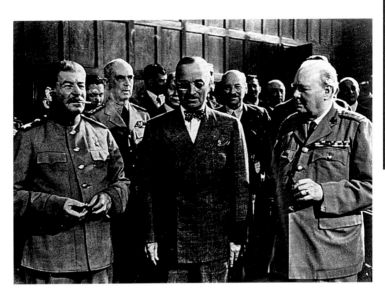

Conferencia de Potsdam: Stalin, Truman, Churchill y Attlee en la Sala de Conferencias

Con el establecimiento del Consejo de Control Aliado para Alemania, que se reunió por primera vez el 30 de julio de 1945, se creó un grupo de trabajo para la aplicación de las directrices: „Desarme total y desmilitarización de Alemania", „Reforma de la vida política alemana sobre una base democrática" y „Descentralización de la economía alemana". El vago concepto de la „democratización" no se detalló más para evitar posibles diferencias de opinión. Por el contrario, las resoluciones relativas a las reparaciones fueron mucho más concretas. Cada potencia de ocupación debía hacer frente a las reparaciones necesarias tan solo a partir de la propia zona de ocupación.

Asimismo, la Unión Soviética obtendría el 25 % del equipamiento industrial no necesario de las zonas occidentales, del cual un 15 % sería a cambio de productos alimenticios y materias primas de su propia zona. Con ello, los aliados aceptaron que cada una

17

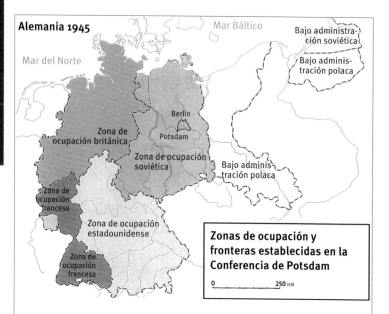

Alemania 1945

Mar Báltico

Mar del Norte

Bajo administración soviética

Bajo administración polaca

Berlin

Zona de ocupación británica

Potsdam

Zona de ocupación soviética

Bajo administración polaca

Zona de ocupación francesa

Zona de ocupación estadounidense

Zona de ocupación francesa

Zonas de ocupación y fronteras establecidas en la Conferencia de Potsdam

0 _____ 250 KM

...... Línea de demarcación provisional entre los territorios ocupados hasta el 8 de mayo de 1945 por tropas angloamericanas en el oeste y por tropas soviéticas en el este

– – – Fronteras de las zonas de ocupación tomadas por contingentes de tropas soviéticas, británicas, estadounidenses y francesas hasta el 3 de julio de 1945. La frontera definitiva de la zona de ocupación francesa se estableció el 28 de julio de 1945.

– –. Frontera de Alemania tras la Conferencia de Potsdam

▭ Gran Berlín, parte de la zona de ocupación soviética – como sede del Consejo Aliado de Control para Alemania, sometido a una comandancia interaliada y dividido en cuatro sectores administrativos (sectores estadounidense, británico, francés y soviético)

▭ Sarre: autonomía limitada bajo la dirección de Francia desde 1947, desde 1957 perteneciente a Alemania tras un referéndum

Los „tres grandes" con los ministros de Asuntos Exteriores en la terraza del palacio, 1 de agosto de 1945

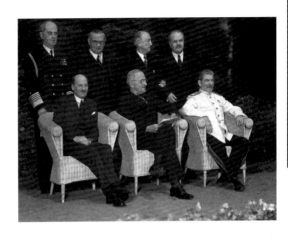

de las zonas de ocupación tuviera una carga económica diferente, si bien sobre el papel se ceñían a la „unidad económica de Alemania". Puesto que Stalin cedió en este punto, los EE. UU. y Gran Bretaña aceptaron como contrapunto la determinación de una nueva frontera alemana-polaca a lo largo del Oder y el Neisse Lusacio.

Para ello, por deseo de Moscú también se había recibido el 24 de julio a una delegación del Gobierno Provisional Polaco de Unidad Nacional. Esta delimitación de fronteras quedaba bajo la reserva de un „establecimiento final" en una conferencia de paz posterior, pero hasta entonces los territorios alemanes al este de la frontera no se consideraron „parte de la zona de ocupación soviética en Alemania" sino que quedaron bajo la „administración del Estado polaco". Tuvieron que pasar 45 años, hasta el 12 de septiembre de 1990, para que se estableciera de manera definitiva y vinculante según el Derecho internacional la frontera germanopolaca en el „Tratado sobre el acuerdo final con respecto a Alemania" („Tratado Dos más Cuatro"), como sustitución de un acuerdo de paz con Alemania.

Zonas de ocupación

19

En este contexto de nuevo orden territorial de Europa se incluyó también la resolución de los aliados para la expulsión de los alemanes de Polonia, Hungría y Checoslovaquia „de manera ordenada y humanitaria". En realidad, la violenta expulsión de aprox. doce millones de personas fue una catástrofe humanitaria, un sino compartido con los aprox. dos millones de polacos que fueron trasladados forzosamente de los antaño territorios del este de Polonia por parte de la Unión Soviética.

Firmas de los „tres grandes"

Se formó un consejo de ministros de asuntos exteriores formado por los EE. UU., Gran Bretaña, la URSS, Francia y China. Como resultado de su trabajo, finalmente en la Conferencia de Paz de París de 1946 se firmaron acuerdos de paz con Italia, Rumanía, Hungría, Bulgaria y Finlandia. Estos estados, anteriormente anexionados con la Alemania nazi, recuperaron con ello su soberanía. Debido al aumento de las tensiones entre las potencias vencedoras, el consejo de ministros de exteriores no volvió a reunirse después de 1948.

La última cumbre de los „tres grandes" finalizó en la noche del 1 al 2 de agosto de 1945 con la firma del „Comunicado sobre la Conferencia de las Tres Potencias de Berlín". Sin embargo, el comunicado de la conferencia, llamado a menudo Acuerdo de Potsdam, no era un acuerdo según el Derecho internacional.

Truman llega al lugar de la conferencia, 17 de julio de 1945

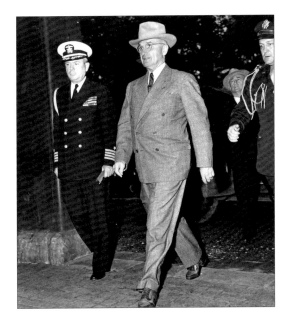

La Declaración de Potsdam y el final de la guerra en el Pacífico

A pesar del fin de la guerra en Europa, en Potsdam las cuestiones militares seguían siendo de gran importancia. Tras el éxito de la estrategia aliada de „Europa primero" y la victoria sobre Hitler, ahora estaba en primera línea la guerra en el Pacífico. A diario tenían lugar reuniones conjuntas del Estado Mayor británico y americano, a las cuales se invitaba también con regularidad al Estado Mayor soviético. Finalmente, Stalin accedió a que su país entrara en guerra contra Japón durante la Conferencia de Yalta.

En el momento de la conferencia, no obstante, el presidente Truman tenía un as militar en la manga con el cual esperaba poner fin definitivamente a la guerra en el Pacífico: la bomba atómica.

Una prueba de la bomba atómica llevada a cabo con éxito el 16 de julio de 1945 en el desierto de Nuevo México había demostrado la capacidad de uso de esta mortífera arma. Como advertencia al imperio japonés, se emitió el 26 de julio de 1945 la Declaración de Potsdam. Firmada por Truman, Churchill y el general chino Chiang Kai-shek (por telégrafo), se exigía la capitulación incondicional de Japón. De manera análoga a la capitulación del Reich alemán, se anunció la persecución de criminales de guerra, una ocupación del país y su desmilitarización. Al igual que lo establecido en la Declaración de El Cairo de 1943, el territorio de Japón se quedaría limitado aproximadamente a sus cuatro islas principales. De lo contrario, se les amenazaba con una „destrucción total e inmediata".

El gobierno japonés ignoró la Declaración de Potsdam, y con ello se produjo el lanzamiento de la bomba atómica, ya aprobado en un principio por Truman el 24 de julio de 1945. El 6 y el 9 de agosto de 1945, los EE. UU. lanzaron bombas atómicas en Hiroshima y Nagasaki. Japón no tenía perspectiva alguna, pues el 8 de agosto, según lo acordado en Yalta, también la Unión Soviética entró en guerra contra el Imperio.

El 15 de agosto de 1945, el emperador japonés Hirohito se dirigió por primera vez en la historia del país a su pueblo directamente a través de la radio y anunció la capitulación de Japón. El 2 de septiembre de 1945 tuvo lugar la firma del documento de capitulación en el barco de guerra estadounidense Missouri, en la bahía de Tokio. Se reconocieron expresamente las condiciones de la Declaración de Potsdam.

El 8 de septiembre de 1951 tuvo lugar la firma de un acuerdo de paz con Japón en San Francisco. El hecho de que la Unión Soviética no firmara este acuerdo revelaba una vez más que los antiguos aliados se habían convertido en enemigos.

Significado histórico

Resoluciones vagas, fórmulas poco claras y declaraciones de intenciones marcaron la Conferencia de Potsdam. Ya se habían manifestado diferentes opiniones y conflictos con anterioridad. No obstante, al final siempre se evitó un escándalo público. Todo lo contrario: para el mundo, que se hallaba en tensión, las resoluciones de los comunicados de Potsdam fueron vendidas como éxitos por todos los participantes.

La valoración más abierta la emitió un participante de la conferencia que tuvo que marcharse antes de lo previsto, Winston Churchill: „La última conferencia de los "Tres" terminó con una gran decepción. La mayoría de las numerosas cuestiones que se pusieron sobre la mesa en las diferentes sesiones quedaron sin resolver".

El motivo del fracaso de la conferencia fue la base de la política común de los Aliados, que entretanto había dejado de existir. La coalición contra Hitler había vencido y obtenido el éxito. Pero ya en el momento de la victoria llevaba en sí signos de desquebrajarse. Las concepciones del mundo y los sistemas políticos eran demasiado diferentes.

Si se compara la Conferencia de Potsdam con las dos conferencias anteriores de los „tres grandes" en Teherán y Yalta, llama la atención cuanto menos lo poco concretas que fueron sus resoluciones. Aparte de la cuestión de las reparaciones y la desnazificación incompleta, apenas se puso en práctica nada, y lo que se puso en práctica apenas tenía una relevancia vital. Al final, solo resultaron duraderos los cambios en las fronteras y la población. En incluso en este punto, el reconocimiento de la frontera germano-polaca según el Derecho internacional tardó en producirse 45 años.

Hay que reconocer que los líderes de las negociaciones se esforzaron por llegar a un acuerdo que

Página 24/25
Vista de la mesa de conferencias durante la Conferencia de Potsdam

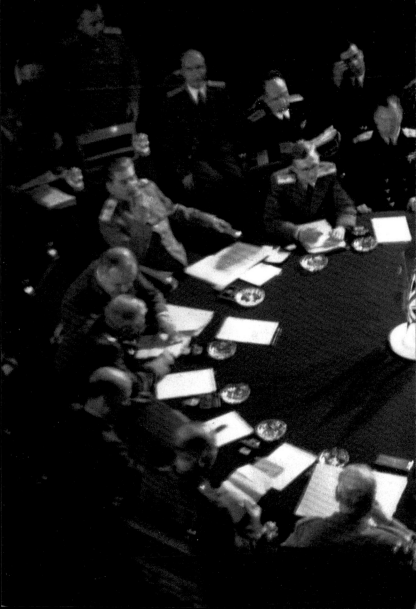

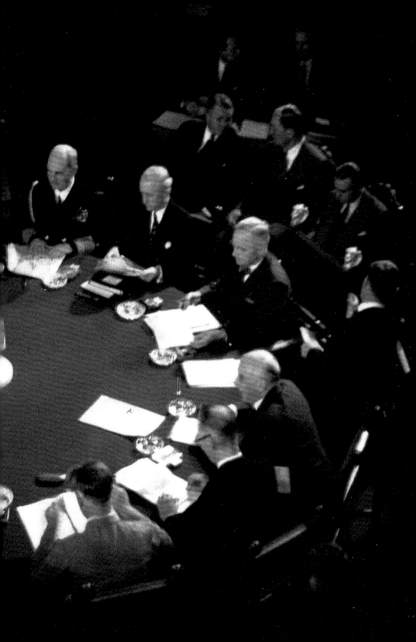

Ambiente de la
conferencia

mantenía abiertas soluciones para el futuro. La Con-
ferencia de Potsdam solo podía ser el principio en un
momento tan reciente después del fin de la guerra
en Europa. No fue una conferencia de paz, algo que
también sabían sus participantes. No por nada, Tru-
man terminó la conferencia con las palabras: „Hasta
nuestro siguiente encuentro, que espero tenga lugar
en Washington". Pero las tensiones entre las poten-
cias vencedoras dieron lugar a la Guerra Fría y a la
división del mundo en dos bloques.

Las negociaciones para finalizar la Primera Gue-
rra Mundial habían durado más de un año. ¿De qué
manera podían bastar dos semanas en Potsdam para
finalizar la Segunda Guerra Mundial?

Al final, la Conferencia de Potsdam pasó a la histo-
ria como el símbolo del comienzo de una nueva era.
Empezó la Guerra Fría, se dio inicio a la carrera ar-
mamentística y el mundo se dividió durante décadas
en un hemisferio oeste y un hemisferio este. Como
ya advirtió Churchill en marzo de 1946 en su famoso
discurso en Fulton, Missouri: „Desde Stettin, en el
Báltico, a Trieste, en el Adriático, ha caído sobre el
continente un telón de acero".

Las salas históricas de la Conferencia de Potsdam

Para la conferencia se remodelaron las que un día fueron las estancias residenciales de la familia de los príncipes herederos como salas de reuniones y de trabajo para los líderes de las negociaciones, y en parte se cambió su disposición. Fueron responsables encargados de la retaguardia del Ejército Rojo, pues Potsdam ya se encontraba en la zona de ocupación soviética y Iósif V. Stalin sería el anfitrión de la conferencia. El mobiliario necesario se llevó desde otros palacios de Potsdam, así como de villas en Babelsberg y alrededores, mientras que, en gran parte, el inventario original fue almacenado en la cercana lechería del Neuer Garten, donde quedó destruido en un incendio el 18 de julio de 1945.

La ruta que se describe aquí es distinta de la ruta de las visitas guiadas o el audioguía y se orienta a la sucesión histórica de las salas, partiendo del vestíbulo y pasando por el gran salón por las alas anexas del palacio.

Vestíbulo (sala 1)

Desde el patio de honor, el camino pasa por la entrada hasta el vestíbulo, que ejercía de antesala al antiguo salón/sala de la conferencia. La sala está dividida en dos zonas y está dominada por un gran nicho con una chimenea de ladrillo. Supone una particularidad el artesonado de las paredes y las puertas de roble encerado con un llamado patrón de lino arrugado. Durante la conferencia, Winston Churchill y su sucesor Clement Attlee accedían al edificio a través de esta entrada.

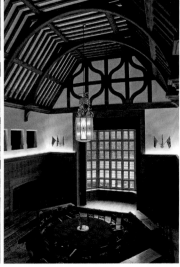

Sala de Conferencias (sala 2)

La sala, de 26 metros de longitud y 12 metros de altu-
ra, se extiende por las dos plantas de la casa y cuenta
con artesonados de madera de roble en dos tercios.
Para los príncipes herederos y su familia, servía de
salón y sala de fiestas. Resulta especialmente llama-
tivo el techo de vigas de madera, que parece el ar-
mazón de un barco al revés. También resultan carac-
terísticos del estilo de casas de campo inglesas los
arcos Tudor sobre el paso al vestíbulo y sobre la chi-
menea, así como el mirador de piedra arenisca con
98 ventanas de vidrio de plomo en la parte norte de la
estancia. La decoración constaba originariamente de
cómodos muebles de otros palacios y depósitos a los
que se hubo de recurrir a causa de la guerra después
de 1918. Del equipamiento original solo se conservan
hoy las dos linternas y las cuatro aberturas en la pa-
red sobre la chimenea, tras las cuales se encontraba
un palco. Atrae especialmente las miradas la impo-
nente escalera de madera de roble tallada, que sigue

Salón de la familia
de los príncipes
herederos
(izquierda)

Sala de
conferencias

Fotógrafos en la
Sala de conferen-
cias

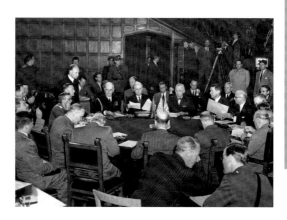

el estilo del Barroco de Danzig, fue un regalo para los
príncipes herederos y conduce a los aposentos priva-
dos (dormitorio, baño y vestidor).

En 1945, la sala se renovó y se amuebló de nuevo
por completo. La mesa de las negociaciones, con un
diámetro de 3,05 metros, fue realizada probablemen-
te en una fábrica de muebles de Moscú. En las sillas
ricamente decoradas de la primera fila, que proceden
del Niederländisches Palais de Berlín, tomaron asien-
to los jefes de gobierno, ministros de Asuntos Exte-
riores, embajadores e intérpretes. La segunda fila
estaba reservada a los asesores políticos y militares.
En los escritorios estaban sentados los encargados
de las actas.

Los „tres grandes" utilizaban las tres puertas de
las alas laterales como entradas a la sala de la con-
ferencia, mientras que la puerta central se abría solo
brevemente para los fotógrafos acreditados. El orden
del día comenzaba a las 08:00 h con las sesiones de
los comités inferiores, antes de que se reunieran los
ministros de Asuntos Exteriores a las 11:00 h. Por las
tardes, bajo la presidencia del presidente estadouni-
dense Harry S. Truman, tenían lugar las sesiones de
evaluación de los jefes de Estado y sus delegaciones.

Salón Blanco (sala 3)

La estancia, concebida en sus orígenes como sala de
música, recuerda a la sala de conciertos del Palacio
de Mármol no solo por su división en tres partes, sino
también por las columnas corintias y el gran rosetón
central en el suelo, realizado en madera de roble, ar-
ce y cedro. El relieve de estucos con emblemas musi-
cales sobre las puertas, creado por *Joseph Wackerle*,
subraya el uso de la estancia para pequeños concier-
tos en la residencia. Los tubos de la calefacción se

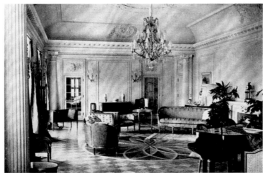

Sala de música de
la princesa here-
dera (izquierda)

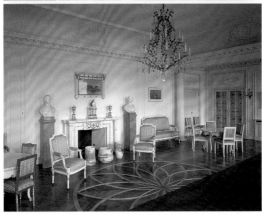

Salón Blanco

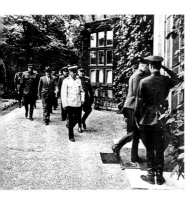

Stalin entrando en el Salón Blanco

esconden detrás de los revestimientos de madera tallada en las cinco puertas-ventanas con grotescos de antiguas divinidades, que también siguen los diseños de *Wackerle*. De la decoración de los príncipes herederos se han conservado tanto los jarrones del suelo y los floreros de porcelana de San Petersburgo como los dos bustos de mármol del rey Federico Guillermo III y de la reina Luisa de *Christian Philipp Wolff*, al igual que el reloj y los jarrones sobre la chimenea. También pertenecen al equipamiento original las arañas y las acuarelas de *Angelos Gialliná*, que representan paisajes de Corfú y la Acrópolis.

En las vitrinas hay expuestas porcelanas y cerámicas de Faenza imperiales, así como cristales pintados de la isla de Murano. Las mesas rococó y los asientos de estilo clasicista fueron tomados del Nuevo Palacio en 1945 y cambiados por el interior original en estilo Luis XVI. También el ala ha desaparecido desde entonces.

Durante la conferencia, la estancia sirvió de salón de recepciones para los anfitriones soviéticos, que el 17 de julio de 1945 ofrecieron aquí un bufé frío para cenar. Stalin utilizaba la puerta-ventana derecha como entrada al palacio, que estaba dividido en tres zonas separadas espacialmente entre sí, con entradas separadas para las tres delegaciones.

Sala de trabajo soviética (sala 4)

La sala llamada „Salón Rojo" fue el antiguo gabinete de escritura de la princesa heredera. El damasco de seda de las paredes, originariamente con un patrón en rojo, fue recubierto ya en los años treinta con un tapete rosado de fibra de plástico que se reconstruyó

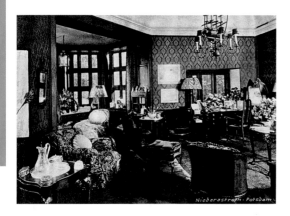

Gabinete de
escritura de la
princesa heredera

en 2004. Del fastuoso mobiliario, con muchas mesas,
sillones y pequeños armarios, ya no queda nada. So-
lo los libros pertenecen al equipamiento original y, al
igual que los libros de la biblioteca y la sala de fumar
del príncipe heredero, se encontraban en el Palacio
de Mármol hasta que tuvo lugar la mudanza en 1917.
Las librerías, los paneles y los revestimientos de la
calefacción están elaborados en madera de caoba. La
chimenea está decorada con azulejos de Frisia azules
procedentes de los Países Bajos. Sobre ella hay col-

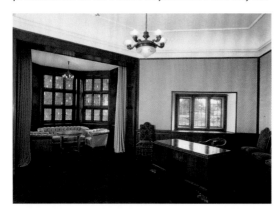

Sala de trabajo
soviética

gada una pintura de *Albert Hertel* que muestra una vista de la Villa Falconieri, cerca de Roma (1911).

La procedencia del grupo de asientos de cuero liso del mirador está tan poco clara como el origen del escritorio. Solo puede probarse la de las sillas acolchadas en la sala de retablos de los mariscales del palacio. La colocación actual de los muebles, no obstante, es diferente de su situación durante la conferencia.

Gabinete naval (sala 5)

A través de una pequeña puerta se conecta con la cámara anexa. La decoración interior del gabinete de la princesa heredera fue diseñada por *Paul Ludwig Troost*, uno de los arquitectos navales de más renombre de Alemania, y permaneció sin cambios también durante la conferencia. Se trata, por tanto, de una de las pocas salas del palacio que han mantenido su aspecto original. El ambiente marítimo, que refleja la pasión por la navegación de la princesa heredera, se

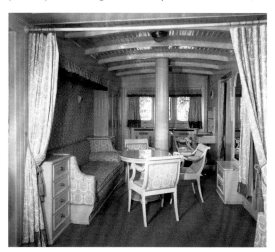

Gabinete naval

33

ve no solo por la imitación de un mástil inclinado y una ventana de corredera en forma de ojo de buey, sino también por los armarios y las cómodas anclados fijamente, así como por el lavabo oculto tras una vitrina de pared. El esbelto escritorio estaba, como el resto de la decoración, muy orientado al gusto de Cecilia. Los techos, las paredes y los muebles están realizados en madera de pino lacada en blanco; el revestimiento, las cortinas y las fundas, de tejido de lino estampado azul. Una pequeña escalera lleva a los aposentos privados de la princesa heredera, situados en la planta superior.

Sala de trabajo británica (sala 6)

Junto al lado opuesto de la sala de conferencias se encuentra la antaño zona de estar del príncipe heredero. Debido a su función de sala de fumar, la primera estancia cuenta con un techo de artesonado de madera de pino, por lo que crea un efecto algo sombrío en combinación con los revestimientos oscuros de las paredes. El imponente borde de la chimenea y la librería integrada de madera de roble, al igual que los cómodos conjuntos de sillas y las mesas de fumar, creaban sin embargo una atmósfera acogedora.

Churchill abandona la Conferencia de Potsdam, 25 de julio de 1945

Durante los preparativos de la conferencia, el mobiliario fue sustituido por piezas del Palacio de Mármol fabricadas con madera de caoba a finales del siglo XVIII. La pintura sobre la chimenea fue realizada por *Hans Veit* y representa un paisaje costero en la península de Mönchgut (isla de Rügen).

En la primera fase de la conferencia, la estancia sirvió al primer

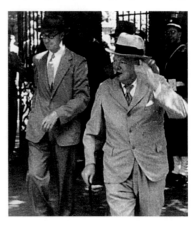

Sala de fumar del
príncipe heredero

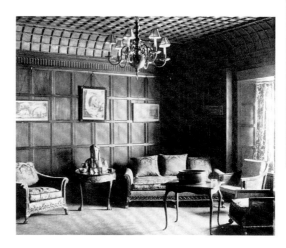

ministro británico Winston Churchill de despacho du-
rante las pausas en las negociaciones. Tras la victoria
del partido laborista sobre los conservadores en las
elecciones a la Cámara de los Comunes en Gran Bre-
taña, Churchill no volvió a Potsdam. Por ello, a partir
del 28 de julio de 1945 el despacho fue utilizado por
su sucesor, Clement Attlee.

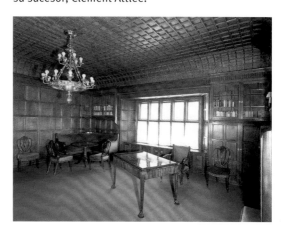

Sala de trabajo
británica

Sala de trabajo estadounidense (sala 7)

En la segunda sala se encontraba la antigua biblioteca del príncipe heredero, con varios armarios para libros empotrados en las paredes. Mientras que la mayor parte de las obras del fondo bibliográfico de aprox. 2 000 tomos sigue existiendo, el inventario existente fue sustituido aquí también durante la planificación de la conferencia. El escritorio neogótico frente a la chimenea, así como la mesa de altura media maciza y las altas butacas del mirador, proceden del palacio Babelsberg y fueron realizadas a partir de

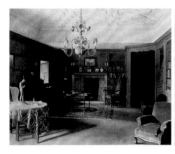 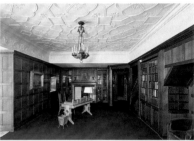

madera de arce clara en la primera mitad del siglo XIX. Por el contrario, el origen del grupo de asientos de terciopelo azul es desconocido. La cenefa de la chimenea, reconocible en la fotografía histórica, lamentablemente fue sustituida por azulejos blancos sin decorar después de 1945.

La pintura sobre la chimenea de *Ulrich* muestra la Iglesia Memorial Kaiser Wilhelm de Berlín aún sin destruir. La vista de Constantinopla en la pared norte, pintada en 1873 por *Ernst Körner*, fue un regalo del sultán otomano al que más tarde se convirtió en el emperador Federico III y originariamente no estaba colgada en esta sala.

La decoración de filigrana del techo y el friso circundante con escenas de caza de estucos crean

Biblioteca del príncipe heredero (izquierda);

Sala de trabajo estadounidense

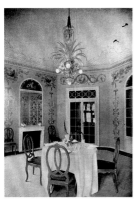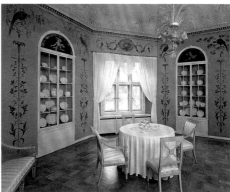

Sala de desayuno de la familia de los príncipes herederos (izquierda)

Estado actual de la sala de desayuno

una relación con la cámara de caza adyacente del príncipe heredero, a la que conducía una escalera oculta.

A esta habitación se retiraba el presidente estadounidense Harry S. Truman para conversar con su equipo. Si bien el lanzamiento de las dos bombas atómicas sobre Hiroshima y Nagasaki el 6 y el 9 de agosto de 1945 no fue decidido aquí, durante la conferencia tuvieron lugar las dramáticas decisiones para finalizar la guerra en el Pacífico en el Extremo Oriente que llevaron a que las grandes potencias orientales y occidentales se hicieran con un armamento atómico.

Sala de desayuno (sala 8)

La sala octogonal recubierta con una cúpula fue pintada con motivos ilusionistas de flores y aves y servía de sala de desayuno para la familia de los príncipes herederos. Conduce al antiguo comedor, en el que se encontró durante mucho tiempo el restaurante del palacio. El revestimiento tallado de tres puertas de la calefacción, realizado en madera de pino, fue obra de *Joseph Wackerle*. La lámpara de cristal veneciano

es un original de la época de la construcción. En las vitrinas y sobre la mesa pueden admirarse hoy piezas del famoso „Servicio Ceres" de la Fábrica Real de Porcelana de Berlín (KPM) del año 1913.

Las estancias privadas de los príncipes herederos

Esta zona está dedicada a la disposición original de la casa como residencia de los príncipes herederos de Alemania y ofrece una gran visión de la vida señorial y la arquitectura de interiores moderna de principios del siglo XX. El apartamento consta de un gran dormitorio, dos vestidores con sus correspondientes baños y un gabinete anticipado por una galería que da acceso a todas las habitaciones. El visitante accede a las estancias de la planta superior desde el salón a través de la gran Escalera de Danzig. Marca su comienzo una pintura de gran formato de *Caspar Ritter*, un retrato de la princesa heredera Cecilia del año 1908. Una copia del retrato se encontraba en el barco de vapor de pasajeros „Kronprinzessin Cecilie" de Norddeutscher Lloyd, que fue botado en 1906 en Stettin.

Galería superior (sala 9)

Aquí pueden verse hoy cristales y porcelana que solo en parte proceden del inventario original del palacio, y sobre todo realizados en las manufacturas de porcelana danesas Royal Copenhagen y Bing & Gröndahl, líderes alrededor de 1900. Como compensación por las pérdidas, aparecen expuestas importantes piezas de cristal art nouveau de *Emile Gallé* y los *hermanos Daum,* de la escuela de Nancy (Francia), completadas por trabajos de la planta de producción de Loetz (Austria). El punto central está conformado por 10 figuras de la famosa „Comitiva nupcial" de *Adol-*

ph Amberg, planeada como centro de mesa para la boda de la pareja de príncipes herederos en 1905. No obstante, la emperatriz Augusta Victoria rechazó el diseño debido a la generosidad de los modelos, por lo que en principio quedó sin hacerse. En 1908 fue comprado por KPM y se produjo en varias series en los años sucesivos. Muestra a representantes de diferentes círculos culturales del pasado y de aquella época que llevan a la novia como Europa sobre el toro y al novio como guerrero romano a caballo. El conjunto, que incluía originariamente 20 figuras, se considera una excelente obra de arte del estilo art nouveau. Al final de la galería cuelga una pintura de *Fritz Reusing* con un retrato del príncipe heredero Guillermo del año 1936.

Vestidor del príncipe heredero (sala 10)

Las estancias privadas, al contrario que las representativas zonas de estar de la planta baja, están más orientadas a la comodidad y a la funcionalidad. A pesar de su aparente austeridad, debido a su preciosidad y a la gran calidad de la elaboración de los materiales empleados tienen un aspecto muy puro y elegante. En el vestidor del príncipe heredero, las paredes y los muebles están chapados en tuya veteada, palisandro y madera de peral.

Gracias al entablamiento de madera circundante, tras el cual se esconden puertas, armarios y una caja fuerte, puede apreciarse el refinamiento del diseño de la estancia, que tiene como objetivo crear un efecto general cerrado y que no permite reconocer las numerosas funciones a primera vista. No obstante, del equipamiento original solo se han mantenido una pequeña mesa y una silla de escritorio. La decoración que falta fue sustituida por piezas análogas de la época, como un escritorio y dos sillones frente a la chimenea. Las cortinas y las fundas de los muebles,

Vestidor del
príncipe heredero

con motivos naturalistas, transmiten una apariencia
similar a la original, al contrario que los suelos de
moqueta, que solo fueron imitados pero se tensaron
por toda la superficie siguiendo la técnica tradicio-
nal. Salvo algunas excepciones, todas las estancias,
pasillos y escaleras fueron cubiertos por completo
de alfombras. En las vitrinas pueden verse fotogra-
fías de la familia y en el caballete reposa un retrato
del príncipe heredero Guillermo pintado en 1931 por
Bernhard Zickendraht y que entonces estaba coloca-
do delante de las estancias residenciales en la planta
baja.

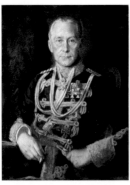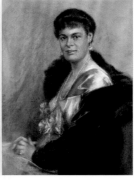

Bernhard Zicken-
draht, príncipe he-
redero Guillermo,
1932 (izquierda)

Bernhard Zicken-
draht, princesa
heredera Cecilia,
1934

Baño del príncipe heredero (sala 11)

El cómodo baño anexo está equipado con azulejos de cerámica azul, así como con una bañera empotra-

Baño del príncipe heredero

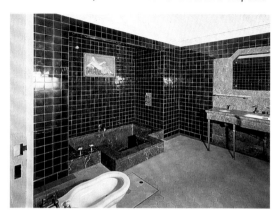

da en el suelo y un lavabo de piedra caliza gris de Schupbach. El relieve de mayólica colocado en los azulejos sobre la bañera, que representa a una ninfa, así como todas las instalaciones sanitarias, se han conservado originales y proporcionan a la estancia una impresión auténtica del ámbito privado de los príncipes herederos.

Dormitorio de la pareja de príncipes herederos (sala 12)

Un angosto pasillo lleva al cercano dormitorio, que, sin embargo, los príncipes herederos dejaron de utilizar en común aparentemente a partir de 1923. Un mirador separado por una puerta corredera de cristal estaba previsto como pequeño gabinete de fumar para el señor de la casa. La decoración recuerda al interior de un barco y fue realizada por *Paul Ludwig Troost*, que se encargó de equipar varios vapores

41

de pasajeros importantes de la compañía Norddeutscher Lloyd. La princesa heredera le realizó el encargo después de haber bautizado el crucero de lujo „Columbus" en Danzig en 1914.

Puesto que, durante la conferencia de 1945, la estancia fue utilizada como sala de música, se amuebló de nuevo y más tarde se convirtió en una habitación de hotel, solo

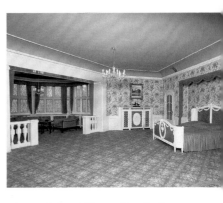

Dormitorio

pueden encontrarse unas pocas piezas del mobiliario original. Entre estas se cuentan una cómoda, una vitrina angular y una mesa de centro redonda cuyas maderas nobles y elaboradas marqueterías irradian exclusividad. Lamentablemente, de la anterior cama solo ha llegado a nuestros días un dibujo de *Troost*, por lo que hubo que recurrir a una cama contemporánea del legado de una familia de Potsdam. Los sofás y sillones proceden en parte del antiguo inventario del palacio y pueden verse en las estancias residenciales inferiores. Son otros elementos decorativos las maderas talladas blancas sobre las puertas y en el revestimiento de la calefacción, creadas por *Joseph Wackerle*. Sobre la chimenea cuelga un retrato de la princesa heredera Cecilia de *Bernhard Zickendraht* del año 1934.

Un estudio de *William Pape* sobre la cómoda muestra la celebración del bautizo del hijo primogénito de la pareja de príncipes herederos, el príncipe Guillermo de Prusia, en 1906 en la Galería de Mármol del Nuevo Palacio.

Resulta especialmente impresionante, sin embargo, el rico equipamiento textil de la estancia, que se pudo reconstruir guardando fidelidad al original y vuelve a representar la combinación del suelo, las pa-

redes y el techo. Los motivos florales sobre el suelo de moqueta y los tapetes textiles forman un efecto de salón-jardín en conjunción con los techos celestes.

Gabinete de la princesa heredera (sala 13)

El carácter en forma de pérgola domina también el „techo superior" anexo, desde el cual una escalera estrecha y ligeramente oscilante conduce al gabinete naval inferior, por lo que se crea una conexión con las salas oficiales de la planta baja. Además, unos cuantos escalones dan acceso al vestidor de la princesa heredera. Sobre el revestimiento de las paredes con rosas estampadas hay colocadas rejillas a intervalos regulares, creando así la ilusión de estar en un pabellón. De la decoración en barniz lijado blanco, también atribuida a *Troost*, solo quedan el armario ropero empotrado fijo y el revestimiento de la calefacción, con un llamativo diseño.

Vestidor de la princesa heredera (sala 14)

El aposento supone el clímax en la sucesión de estancias, pues se ha podido restaurar ampliamente en su estilo original. El chapado de las paredes y los muebles es de abedul ruso y da a la estancia un aspecto único que se ve más realzado por el recubrimiento de algunos campos de las paredes y los asientos con el mismo tejido de lino estampado. El rosetón del tejido, con representaciones de la antigüedad, se corresponde con el colorido del suelo de moqueta, decorado con medallones de flores grises.

La fabricación de algunos muebles en San Petersburgo se debe a que la princesa heredera estaba unida por lazos de parentesco a la casa Romanov. Su madre era nieta del zar Alejandro II. Dos fotografías de gran formato muestran a Guillermo y Cecilia como pareja prometida en octubre de 1904, así como a

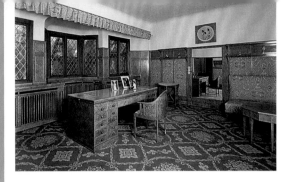

Vestidor de la
princesa heredera

los cuatro hijos de los príncipes herederos durante el
bautismo del príncipe Federico en 1912.

Baño de la princesa heredera (sala 15)

En el espacioso baño anexo también domina el color
favorito de la princesa heredera, pero además de los
azulejos en rosa antiguo solo sigue existiendo el la-
vabo de mármol de Carrara blanco, material del cual
también estaba hecha originariamente la bañera. La-
mentablemente, las instalaciones sanitarias restan-
tes se perdieron durante el uso temporal como baño
del hotel.

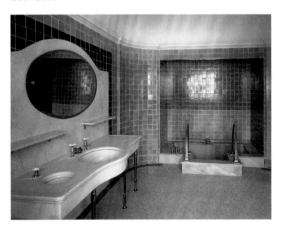

Baño de la
princesa heredera

Schloss Cecilienhof
Im Neuen Garten 11, 14469 Potsdam
Teléfono: +49(0)331.9694-520
Telefax: +49(0)331.9694-530
Correo electrónico: schloss-cecilienhof@spsg.de

Contacto
Dirección postal: Postfach 601462, 14414 Potsdam

Encontrará información en el
centro de visitantes del Palacio Nuevo
Am Neuen Palais 3, 14469 Potsdam
Correo electrónico: info@spsg.de

Horarios de apertura:
De abril a octubre: 9–18 h
De noviembre a marzo: 10–17 h
Martes cerrado
y en el

centro de visitantes del Molino Histórico
An der Orangerie 1, 14469 Potsdam
Tel.: +49(0)331.9694-200
Fax: +49(0)331.9694-107
Correo electrónico: info@spsg.de

Horarios de apertura:
De abril a octubre: 8:30–18 h
De noviembre a marzo: 8:30–17 h

Reservas para grupos
Tel.: +49(0)331.96 94-200
Correo electrónico: gruppenservice@spsg.de

Horarios de apertura y precios de entrada
El palacio Cecilienhof está abierto de martes a domingo.
 Encontrará los horarios de apertura actuales y los precios de las entradas en www.spsg.de.
 El centro de visitantes estará encantado de informar acerca de precios para grupos, ofertas de visitas guiadas y acuerdos individuales. Para la visita guiada por las salas históricas de la Conferencia de Potsdam hay disponible un audioguía en 12 idiomas (incluido en el precio de la entrada).

Cerca del palacio Cecilienhof se encuentra la Pfingstberg, con el Belvedere construido entre 1847 y 1863 según los diseños del rey Federico Guillermo IV por Persius, Hesse y Stüler y el templo a Pomona edificado en el año 1800 según los planes de Schinkel. Desde las torres del Belvedere se puede disfrutar de las mejores vistas de Potsdam. Con el Neuer Garten limita la antigua „ciudadela militar n.º 7", que hasta 1994 sirvió como central del comando de la KGB en Alemania. Las instalaciones de prisión preventiva del espionaje soviético, situadas en la Leistikowstraße 1, fueron restauradas en 2007/2008 y pueden visitarse hoy como lugar conmemorativo.

Cómo llegar

Desde Berlín: S1 o RE1 hasta la estación central de Potsdam (Potsdam Hauptbahnhof). Desde la estación central de Potsdam: bus 603 hasta Schloss Cecilienhof (fines de semana y festivos); o todas las líneas de tranvía y bus hasta Platz der Einheit/West y después el bus 603 hasta Schoss Cecilienhof (días laborables)

Indicaciones para visitantes con minusvalías

Las salas históricas de la Conferencia de Potsdam son accesibles sin barreras para personas en sillas de ruedas. Las estancias privadas de los príncipes herederos, en la planta superior, no son accesibles para minusválidos. Para los visitantes con movilidad reducida hay a disposición una silla de ruedas en el palacio Cecilienhof. Hay un WC para minusválidos muy cerca.
Más información: handicap@spsg.de

Tiendas del museo

Las tiendas de los museos de los palacios y jardines prusianos invitan a descubrir el mundo de los reyes y las reinas de Prusia y a llevarse la experiencia a casa. En ellas, las compras se convierten también en una donación pues la empresa Museumsshop GmbH fomenta con sus ingresos la adquisición de obras de arte así como los trabajos de restauración en los palacios y jardines de la fundación. www.museumsshop-im-schloss.de

Gastronomía

Meierei Brauhaus, en el Neuer Garten
Am Neuen Garten 10

Tel.: +49(0)331.704 32-12
www.meierei-potsdam.de

Información turística
Información turística de la ciudad de Potsdam
Brandenburger Straße 3 (en la Puerta de Brandeburgo)
14467 Potsdam
Tel.: +49(0)331.27 55-80
Correo electrónico: tourismus-service@potsdam.de
www.potsdam.de

Tourismus-Marketing Brandenburg GmbH (TMB)
Am Neuen Markt 1, 14467 Potsdam
Tel.: +49(0)331.298 73-0
Correo electrónico: tmb@reiseland-brandenburg.de
www.reiseland-brandenburg.de

Protección de las obras de arte históricas del jardín
Desde 1990, el patrimonio cultural de Potsdam-Berlín está
en la lista de bienes culturales de la UNESCO. Para prote-
ger y mantener este patrimonio de la humanidad, con sus
únicas creaciones artísticas en un entorno natural sensible,
necesitamos su apoyo.

Manteniendo un comportamiento cuidadoso contribuirá a
que tanto usted como el resto de visitantes puedan vivir to-
da la belleza de los jardines históricos. El ordenamiento de
parques de la Fundación de Palacios y Jardines de Prusia de
Berlín-Brandeburgo nombra las reglas para un tratamiento
adecuado y respetuoso del valioso Patrimonio de la Huma-
nidad. Le damos las gracias de todo corazón por cumplir con
estas reglas y le deseamos que disfrute de su estancia en
los jardines reales prusianos.

Bibliografía

Robin Edmonds: Die Großen Drei, Berlin 1992

Hans-Joachim Giersberg, Manfred Görtemaker, Frank Bauer u. a.: Schloss Cecilien-hof und die Potsdamer Konferenz 1945 – Von der Hohenzollernwohnung zur Ge-denkstätte, Berlin – Kleinmachnow – Potsdam 1995

Michael Hassels: Der Kronprinz privat. Zur Wiederherstellungneuer Museumsräume im Schloss Cecilienhof. Museumsjournal Nr. 2, 10. Jahrgang, Berlin 1996

Heiner Timmermann (editor): Potsdam 1945: Konzept, Taktik, Irrtum?, Berlin 1997

Jörg Kirschstein: Kronprinzessin Cecilie – Eine Bildbiographie, Berlin 2004

Heike Müller, Harald Berndt: Schloss Cecilienhof und die Konferenz von Potsdam 1945, Potsdam 2006

Harald Berndt, Jörg Kirschstein: Schloss Cecilienhof – Tudorromantik und Weltpoli-tik, München – Berlin – London – New York 2008

Matthias Uhl: Die Teilung Deutschlands, Berlin – Brandenburg 2009

Créditos de las imágenes

Fotos: archivo de imágenes SPSG/Fotógrafos: Wolfgang Pfauder, Daniel Lindner, Roland Handrick, Hans Bach, Hagen Immel; agencia fotográfica Ullstein Bild, Ber-lín (p. 2 más abajo); agencia fotográfica Preußischer Kulturbesitz, Berlín (p. 4 más abajo); colección Jörg Kirschstein, Potsdam (p. 6, p. 9), Klaus Lehnart, Berlín (al dorso del sobre); archivo de imágenes Harry S. Truman Library and Museum, Inde-pendence, EE. UU. (p. 15, p. 19, p. 21, p. 24/25, p. 26, p. 29); archivo de imágenes del Imperial War Museum, Londres, RU (p. 13) Planos: SPSG/Responsable: Beate Laus; DKV/Responsable: (?) (p. 11, p. 18)

Aviso legal

Publicado por la Fundación de Palacios y Jardines de Prusia (SPSG) de Berlín-Brandeburgo, textos: Harald Berndt (Palacio), Matthias Simmich (Conferencia de Potsdam)

Revisión: Luzie Diekmann

Diseño: Hendrik Bäßler, Berlín

Coordinación: Elvira Kühn

Impresión: DZA Druckerei zu Altenburg GmbH, Altenburg

La Biblioteca Nacional de Alemania ha registrado esta publicación en la Bibliografía Nacional de Alemania; pueden consultarse datos bibliográficos detallados en Inter-net en http://dnb.d-nb.de.

ISBN 978-3-422-04040-3